사랑한다는 것은

국립중앙도서관 출판시도서목록(CIP)

사랑한다는 것은 : 박화배 시집 / 박화배 지음. -- 서울 : 새미, 2003
 p. ; cm

ISBN 89-562-8073-8 03600 : \6000

811.6-KDC4
895.715-DDC21 CIP2003000763

사랑한다는 것은

박화배 시집

새미

차례

제 2부

8

밤새 내리던 비도 멈추고
오늘 아침은 화창한 날입니다.
비 내리는 날은 마음도 내리는 비에 젖는지
막연한 그리움 속을 헤매이게 합니다.
간밤엔 그랬습니다.

비 온 뒤의 산책길.
나무 밑엔 말라 떨어져버린 삭정이들,
찢겨진 나뭇잎들,
그리고 여름을 기다리다가 태어나
얼마 살지도 못하고 죽어간 딱정벌레,
풍뎅이의 숨소리 없는 껍질갑옷이
햇빛에 처연히 빛나고 있는 아침.

찬란한 초록빛 햇살 아래로
매미의 울음소리가 잔잔히 퍼져갑니다.
그리고 숲은 비 온 뒤의 슬픔을 끌어안은 채

여름날의 아름다움을 애써 과시합니다.

그렇지요.

아름다움은 언제나 아픔을 품어 안을 때

더욱 아름답게 느껴지니까요.

이렇듯 여름날의 숲처럼 내 가슴속에

많은 날들 동안 품어왔던 시들을 여기에 묶어봅니다.

그리고 내게 삶의 빛이 되어주는

나의 사랑하는 이에게 이 시집을 바칩니다.

2003년 여름날 추풍령에서 박화배

제 1부

그리움의 간이역

여름
가을 가도록 그리워하고
가슴에 품고서 또 그리워 하다가
차라리 가슴 밖으로 밀어내고픈
그리움이었지요

날마다 흘린
그리움의 눈물자국이
가을엔 당신과 나를
낯선 곳에서 헤매이게 하고
끝내 그리운 이름되어
계절 밖에서 더욱 당신을 부르게 했지요

그렇게 그리워서
그리워 하다가
눈 내린 호젓한 간이역에서
잠시 스친 향내 젖은 당신의 따스한 손

또 다시 계절 밖으로 걸어가야만 하는 나는
그리움의 간이역에
당신을 두고 돌아선 길

떠나는 열차의 차창 밖 들판에
하얗게 쌓인 눈은 그리움으로 번지고
내 가슴속에서 당신은
어찌 그렇게 아름다운 꽃으로 피어나시는지요.

사랑한다는 것은

내가 그대 영혼의 집 속에
함께 들어가 있기를 바라는 것은
사랑한다는 말로는 그대를
다 사랑할 수 없기 때문이다

내가 그대 육체의 방 속에
머물길 간절히 바라는 것은
사랑한다는 말로는 그대를
다 사랑할 수 없기 때문이다

들려오는 파도소리로
바다를 가늠하는 것처럼
한때는
마음으로만 사랑할 수 있다는
어리석은 생각으로 지낸 적도 있었다

바다가 살아있다는 존재의식으로

밀물로 밀려와

갯벌을 안고 출렁이는 파도가 되듯이

사랑한다는 것은

따뜻한 가슴으로 그대의 고독한 방에서

이슬을 기다리는

한 송이 작은 생명의 들꽃을 피우는 일 일 것이
다.

등대 속의 별

요즘은
가만히 있어도
바닷가의 갯내음이
가슴에 불어옵니다
방파제 끝
빨간 등대는
지금도 내 마음의 시름을 간직한 채
바다를 응시하며
서 있습니다

바람에 쓸려 온 파도 끝에 머물 듯
그대의 그 향내나는 숨결은
아직도
내 입가에 서성이는데
그대는 별이 되어
밤마다
내 가슴속에서

하나
둘
살아납니다

그리고
그리움이
그 위를 덮습니다
끝간데 없을 그리움이
끝간데 없을 그리움이 말입니다.

봄여울

시냇물 굽이쳐 여울살 돌아
봄 따라 흐르고
바람은
그대의 창으로 불어가리

겨우내 삭풍에 몸 떨던
버드나무 가지 끝엔
그대 그리움의 온기로
가슴깊이 밀어 올린 푸른 봄빛

해질 녘
냇가에 홀로 나와 앉아
봄 따라 흐르는 시냇물 소리는
그대가 부르는 소리
그대 부르는 소리

별

어느 하늘 한 쪽에 떠 있다가
여명의 빛에 사그라든다 해도
너는 나에게 있어서 별이다

별이 흔들리도록
바람은 얼마나 많은 날 동안
내 상념의 뜰에서 키워온 갈대를
기다림으로 물들여 왔는가

그저,
너는 때를 가리지 않고
장소를 염두에 두지 않은 채
그렇게 하늘의 어느 한 쪽에 떴다간
꿈속으로 흘러 들어와
내 의식을 채색하고
새벽을 맞이하곤 했다

매일같이 가슴속에서

그리움으로 피어나

어두운 심연의 숲 속 그 너머에서

머무는 별은

아무 표정 없이 그렇게 서 있기만 해도

내가 살아야 하는 의미를

찬란한 푸르름으로 키워

무성한 인생의 나무로 서 있게 했다

가슴이 시려온다

그리움의 껍질을 깨고

또 하나의 별이

오늘밤 하늘 어느 한 쪽에 피어나려나 보다.

문자메시지

오늘도 당신의 호숫가를
걸어 봅니다
푸른 봄빛에
물결 파랗게 밀려오는 수면 위로
바람에 실려 온
몇 조각 문자메시지

그립다는 말보다는
그냥 궁금해서 보냈노라고
사랑한다는 말보다는
그냥 가슴만 아파서 보냈노라는
먼 곳에 계신 사람아

오늘도 그런 메시지 오지 않을까
당신의 호숫가를 걸어보는 봄날
황사 바람에
물결 출렁거려

문자메시지 뜨지 못하는 건 아닌지……

내게 당신은

당신의 향기에
내 붉은 혈관은
달아오른 숯불처럼 환하게 열리고
내 정원에는
낯선 계절을 지난 꽃들이
하나 둘 피어납니다

당신의 눈빛으로
내 가슴속에 자라는 나무는
푸르름이 가득
그 빛으로 온 마음을 덮어버리고
가지에 깃 든 어린 새들조차
당신의 눈빛에 평화롭습니다

오! 당신의 숨결로 빚은
황혼 녘 내 창가에 머물다 사라질 것 같은
한 점 바람은

그리움 접어 내 안에서
사랑으로 흘러가고

아무도 모르는 거리를
소유도
예속도 없는 마음으로
당신의 깊은 영혼 속에 빠지고 싶습니다.

초저녁 별

아직은 덜 여문
그래서 풋풋한
풋내 나는 사과 같은
너를 보았다
서녘하늘
나즈막한 곳에서

간간히 떠오르는
뭇 별들 속에서
아직은 그리움도 모르는 채
슬픔도 모르는 채
갸웃한 고개 짓을 하며
떠 있는 너를 보았다

그러한 네가
헤어날 수 없는 그리움 속을
걸어가게 할 줄

그때는 몰랐었다

그러한 네가
가슴 찢기우는 고통 속에서
핏빛 영혼의 꽃이
피어나게 할 줄
그때는 정말 몰랐었다

서녘 하늘
나즈막한 곳에
풋풋한 모습으로 떠있던
네가.

이별

어둠이 기차와 함께 역으로 들어오고
나는 너의 손을 놓을 수가 없었다
가고 나면
내게 남는 건
너의 손을 잡았던 온기뿐이기에
나는 너의 손을 놓을 수가 없었다

어디서 또 너를 만날 수 있을까
가고 나면
어둠은 장막처럼
내 가슴을 둘러치고
긴 – 터널을
빛도 없는 긴 터널을
기약 없이 걸어야하는데……

너는 빛을 따라 달리는
기차에 실린 채

비상하는 매의 날개짓처럼
시간을 역류하여
인습의 고리를 풀어버린 채
가고 있구나

나는 짐작할 수도 없는
어둔 터널을 걸어 너를 향하고
좁힐 수 없는 거리를 가로질러
너를 그리워하는
끝자리를 향해 걸어가고 있구나

거기서 만날 수 있을까
네 손을 잡았던 온기가 식기 전에.

바다 - 썰물 -

비가 내리는구나
비가 온다 할지라도
그대는 어김없이
축축히 젖은 뒷모습 보이며
내 곁을 떠나는구나

내 나신 위에 머물어
사랑을 속삭일 땐
언제까지나 머물 것처럼
그렇게
그렇게 애무하더니

별 지고
바람 살랑이던 날
내 나신의 바닥까지도
간지러운 잔물결로
그렇게

그렇게 사랑하더니

그대는
어둠 속에 스며들어
내리는 빗줄기처럼
고요히 떠나는구나

파도로 우는
내 떨린 육신을
저리 재우지도 못하고
그리움 저편에 서서
축축히 젖은 채로 떠나는구나.

이제, 그대 이름을 부를 수 있는 것은

언제까지나 슬퍼지는
꺼지지 않을
그리움이라고 생각했습니다
그댈 향한 고독함이

감당할 수 없는 시간 속에서
여전히 받아들이지 못하는 현실
그대 가슴깊이 묻혀
잠들고 싶은 작은 소망은
언제나 처럼
두껍게 쌓여져가고

서늘하게 식어진 찻잔의 느낌처럼
현실의 그댈 향한 그리움에
눈물 적실 때가
어디 한 두 저녁이던가

보고싶다는 간절함이 커질수록
또한
같이 자라나는 절망감
가슴저린
알 수 없는 어둠의 깊음이었습니다

그러나
이 저녁
그대 창가에 머무는 바람처럼
내가 살아갈 수 있는 것은
가슴속에서 키워 온
내 작은 씨앗이
아름다운 한 송이 꽃을 피웠기 때문이요
내 가슴속에
가득 향기를
퍼지게 하기 때문이요
내가

그 향기에 취해

그대 이름을

부를 수 있기 때문입니다.

가을의 소곡

사랑의 열정으로 서 있는가
그대들은

가슴으로 다가와
그렇게 마주 보며 서 있는가

그러길 바래
그대들의 아름다운 가슴에서 솟아나는
향기로운 사랑으로
그렇게 서 있길 바래

두 볼이 빨간 연인들이여
무르익어 떨어질
가을의 열매처럼
그렇게 익어가길 바래
그대들의 사랑이

설사

사랑이 권태로 익어 갈 열매일지라도

그렇게 익어 가길 바래

그대들의 사랑이.

바다는 그리움

연인의 품에서 푸른 사랑으로 출렁거린다
바다는

썰물 되어
드러난 바다의 나신은
그리움에
앙상한 모습으로 여위어 가고
한숨으로
불어 온 바람은
핏기 없이 젖어 있는 살갗을
말릴 듯 스치고 지나간다

기다린다
……
……

온다던 약속을 기억하며

바다는
기다린다

출렁이던 때의 사랑과
환희와
기쁨을 기억하며
바다는
그리움을 베개삼아
넘실대며 다가올 그대를 기다린다.

당신의 목소리

신록이
꽃보다 아름답다는 것을
당신이
내게 오신 날
알았습니다
그러나
당신의 목소리를 듣는 순간
신록보다 더 아름다운 꽃이
내 가슴에
피었습니다.

날마다 너의 꿈을 꾸며

차라리 죽음의 끝에서
되돌아오지 않기를 ……
가물가물한 실낱같은 의식 속에서도
간절한 소망처럼
염원했던 날들이 있었다

날마다 너의 꿈을 꾸며
흐르던 내 강줄기는
푸르른 산그늘 같은 너의 그림자를
내 속에 담고
몇 밤을 흘러가도
벗어날 수 없는 제자리
너의 그림자

네 꿈속으로 푸르게 흐르던 내 강줄기
세월 굽이쳐 흘러가는
깊은 여울의 그 아픔을 담고 ……

날마다
너의 꿈을 꾸는 내 강줄기에
새벽 안개 끼이는 날
이제 그만
수 만리 아득한 바다 가로질러
모태의 강 찾아온 연어처럼
나 너의 품에 찾아들어
고단한 삶을 쉬고 싶다.

연인

내 가슴속에 키우는
푸른 나무 하나

그리워서
더욱
푸른
아름다운 나무 하나.

제 2부

산사에서 1
-산사의 밤-

바람이 올 때마다
들려오는
풍경소리

뎅그랑 –
뎅그라 – ㅇ
어둠에 파문을 내며
골바람에
뎅그랑 거린다

붉노란 촛불이
풍경소리에 흔들리나 –
어둔 숲 속 눈밭에서
바람에 귀 시린 노루의 울음소리가
산고올을 타고 내려온다
고요 ……
……

……

뎅그라 – ㅇ

또 풍경소리가……

바람이 오나 보다.

산사에서 2
-산사의 아침-

새벽은
어둠을 헤치고
이내
창호지 바른 들창으로
여명을 반사한다

처마 밑에서
포로롱
포로롱 날아다니며
맑은 햇살처럼
지저귀는 겨울새들

따스한 이불 속에서
눈을 감은 채
山寺의 아침을 맞이한다

나무 가지를

스치는 겨울바람소리는
자꾸만
어둠을 몰아내고
산등성이의 나무줄기가
동쪽 여명에
울타리처럼 선명하다.

산사 춘설

산골 따라 흐르는 물소리에 젖어
봄은 흘러 오는데
산사로 가는 길은
아직도 눈길

차 향기에 젖은 담소가
조촐한 산사를 지나
고요 속에 잠기고

바람길 따라
가끔씩 흔들리는 풍경소리에
봉창너머로 귀 기울이니
그래도 봄이 오는 소리
눈 녹는 소리.

갑천의 철새들

하늘거리는 갈대가
가을의 나비처럼 뚝 길 옆에서
바람을 쳐다보고 있었다
물 옆 갈대 숲에서
두 마리의 청둥오리가 날아가고
회색으로 내려앉은 하늘은
가느다란 실바람을 손으로 너울피고 있었다

철새를 마중 나가다 잘린 강뚝에서
내가 아닌
나를 닮은 여자의 흰 웃음을
한아름 받아 가슴에 안은 채
갈대 숲에 쓰러져 버렸다

잠시

나는 내가 아닌 듯

입을 벌린 채
어둠을 토해내고……

하룻밤의 잠자리를 갖기 위해
철새들은 꽁지를 내리고
우리의 곁에 날아들었다
갈대의 사운대는 소리가 바람처럼 스치고
졸리는 철새들의 속삭임이
나를 닮은 여자의 볼에
긴- 여로에서 온 사랑의 모습을 가져다 놓았다
바람이 어디선가
더 싸늘한 바람을 몰고 왔다
갈대의 하얀 숲들은
어둠의 실루엣을 온통 강변 모래톱 위에
가득 뿌려 놓고서
칭얼대던 철새들을 사운대며 재운다

나를 닮은 이는
개야도*에서 가져 온 손톱 달을
하늘에 붙여 놓고
철새들의 환한 등이 되게 하고
내일 아침을 위해
갈대의 어두운 숲 속을 비추게 했다

포근함

철새들은 깊은 잠에 빠져들고
나를 닮은 이는 내 손을 잡고
어두운 강변자락을 밟으며 걸어 나왔다

철새들은 잠을 자는데……
……
……

내일 아침이면

내일 아침이 되면

돌아갈 둥지도 없는 철새들은

잠자리를 날아가겠다.

*개야도 : 군산에서 선유도가는 뱃길 사이에 있는 조개처럼 예쁜 섬.
　(갑천 : 대전 엑스포 앞에 흐르는 작은 강. 엑스포 건설 때문에 철새를
　　　　의 보금자리인 갈대 숲이 없어져 해마다 무수히 찾아오던 철새
　　　　들도 오지 않음.)

53

여름

칙칙한 녹음 빛이 가득한
바람 한 점 없는
침묵의 공간으로
매미 울음 선율을 타고 온
여름은
나이를 먹어가고

더위가 숨죽인
정원의 한 구석에서
엊저녁 내내
실을 잣던 거미 독부는
걸려든 시간에
사랑의 독침을 꽂고서
그윽한 미소를 짓고 있다

시간을 정지시킬 수 있을까
그대의 사랑이

침묵한 여름은
만삭된 임산부처럼
짙푸른 녹음 속에서
가을의 꿈을 잉태하고
매미울음의 가느다란 선율은
여름 세포를 잠식해가며
천천히 늙어가고 있다.

素心

잠결에 인기척 소리
난실 문을 연다

눈으로 보기엔
감당치 못할 아름다움이
마음으로 흘러
깊이 스며드는
청초하고 서늘한 자태……
한 여인이 서 있었다

맑은 얼굴에 쪽찐 모습으로
언제부터
그렇게 서 있었을까

지난 가을엔
찬바람으로 기다림을 몰고 와
가슴에 수북히 쌓아 놓더니

젖빛 깨끼옷에

고우신 얼굴 감추고

그리움의 별빛

옷섶에 품으신 채

삼동 추운 겨울 길을

침묵으로

내내 걸어 오셨구료.

＊素心蘭의 한 품종으로 꽃에 잡티가 없이 맑고 청초함.

추상

차거운 가을비가
눈물처럼 거리에 내린다
가로등에 비친
비에 젖은 낙엽들 –
불을 찾아 날아와
부딪혀 떨어져버린 나비처럼
파르르 가냘프게 떠는 듯 하다

지나는 바람에
작은 신음을 하며 이리저리 몰리는
그 모습은
내 자신처럼 외로웁고 춥고
만신창이의 몸 되어
아파서 서럽다

또 떨어져 내린다
바람이 몰려오고

차거운 비는 눈물처럼 내리는데
낙엽은 여전히
무너져 내리고 있다

손으로 만지면 피가 묻어날 듯
비에 젖어 선혈이 낭자하다
한 대의 차가 괴물처럼 지나간다
낙엽은 아우성치며
이리저리 내동댕이 쳐지고……

아! 차라리
가로등이 꺼졌으면 -

겨울 나그네(프랑크푸르트에서)

어두워져 가는
창 밖의 풍경들

외롭고 몹시 지친 듯한
겨울이
슈베르트의 악보를 끼고
천천히 지나가고 있었다

거리의 악사들도
다 물러간 지금
그 거리엔
아직 연주되지 않은 채
구겨져 뒹구는 악보 몇 장만이
외투 깃을 세운 채 걸어가는
사내의 구두 뒷축에 밟혀져
잊혀져 가고

지나는 바람마저도
지하도에 얼어붙은 음계를
연주해 주지 않은 채 가버리는
황량한 거리에

겨울의 슈베르트 악보

아직 연주되지 않은 그 악보가
이 겨울
바람조차 외면한 거리를 떠도는데
겨울 나그네의 어깨 위에 스민
외로움은
누가 울어 달래 주려나.

여름날의 기도

-암 투병 병상에서-

주여!

아직은

다 익지 않은 이 열매를

거두어 가지는 마소서

좀더 늦여름 강한 햇빛을 쪼이게 하시고

강 건너 들판 가로지른

젖은 바람의 부드러움을 맛보게 하소서

주여!

아직은

이른 때입니다

여물지 않은 씨앗의 풋풋한 냄새가

제 몸 속에 여전한데

다 익은 과일처럼

지나는 벌레를

손님으로 맞이하게 하지는 마소서

주여!

가녀린

다 익지 않은 열매의 두려움을

현실로 가게 하지 마소서

아직

세상의 아름다움과 별의 숨결을

다 느끼기 전인데

아직

그리움과 사랑이

가슴속에서 다 식지 않았는데

주여!

때 이른 열매가

낙과되게 마소서.

장마

투덕
투덕
떨어지는 낙숫물 소리

창 너머로 오는
개구리의 청록 빛 울음소리

한 밤
문지방을 뛰어 넘어 온
투명하고
가느다란 다리를 가진
청개구리

깊어진 어둠
빗소리에 젖어간다.

목련

올해도
너는 아무런 근심 없이
이슬비 내리는 봄비 속에서
평화롭게 피어났다

지난해
검붉은 덩어리로
내 속에서 자라는 암세포가
내 육신을 점령해 가고 있을 때도
너는 아무런 근심 없이
그렇게
정원의 한 쪽에서
평화롭게 피어났다

생명의 환희로 피어오른 너는
얼마나 아름다운가
얼마나

아름다운가

비록 그리움으로
자고 나면 낙화가 될지라도
내가 변해가고 없을 이 자리에
너는 아무런 근심도 없이
여전히 평화롭게 피어나겠구나.

어촌 소묘

가을바다에 내려앉은 달빛

하루의 깊은 노동을 접고
물살에 몸을 맡겨 흔들리며
휴식하는 목선 몇 척

적막한 어촌에
침입한 여행객의 삶에 지친
슬픈 발자국

세월의 덧없음은
마시는 술잔에 머물러
가슴에 그리움을 일게 하고

가끔씩 들려오는 저 파도소리는
어촌의 밤에 이끌려
깊은 바다로 회향한다.

바다 1

바다는
비늘이 벗겨지며
아픔에 못 이겨 울고 있었다
아직 남은 비늘을
안간힘 쓰며
벗기지 않으려 울고 있었다

바람이 여명의 빛깔로 불어오면서
사투의 힘은 약해지고
바다의 울음소리도
점점
작아져 갔다

바닥이 드러난 바다는
누워 꼼짝도 하지 않는다
밀려 가버린 은빛 물결의 잔해는
사체되어 버린 바다의 모습을

멀리서 지켜보고……

겨울바람에
빨갛게 되어 버린
가느다란 다리를 가진 도요새떼가
바다의 시체 위에
날아 와 앉는다
그리곤 종종걸음으로
바삐 돌아다니며
비릿한 바다의 살점을 찍어내어 먹는다

사람들이
하나
둘
몰려온다
얼굴엔
기대에 부푼 흡족한 모습으로 –

사람들은

바다의 시체 위에

저마다

달려와 바삐 앉는다

그리고 다투듯

바다의 시체를 호미로 찍어내어

바구니에 담는다

미동도 하지 않는

바다의 사체 위엔

또 다른 생명의 움직임으로

하나의 모가이크처럼

삶을 잉태하고

바다는

다시

비늘 입을 준비를 하며

새로운 세계를 낳고 있었다.

바다 2

바다는 살아 있었다
흰빛 비늘 번뜩이며
뭍으로 향한 그리움을
성난 울분으로
바닷가 모래땅에
세차게 쏟아내고 있었다
끊임없이
끊임없이

만월로 가는 손톱 달은
아직
바다를 다 물들이지 못하고 –

언제나 처럼
발자국 남기며
오고 간 사람들의 추억을
바다는 눈물을 흘리며

길 – 게 포효하면서
핥고 있었다

어느 샌가
바다의 포효소리는
점점
멀어져 가고
새벽이 오는 소리가
어설픈 잠 속에 있는
내 귓가에 들려왔다

비늘을 걷어낸 바다는
새벽늦잠에
깊이
깊이
빠져 들어가고 있었다
여명은 갯바위 너머로 오고 있는데

......

......

여전히
철없는 사람들의 발자국은
그리움에 포효하다가
지쳐 잠든 바다의 등허리를
아무런 생각 없이
밟으며
오고 간다
오늘도
그리고 내일도 .

죽서루

지금도 눈감으면
푸른 절벽을 휘도는 오십천 맑은 강물
성긴 별 따라 절벽에 오르면
거기에 죽서루 서 있고……

은하 흐르는 물길 따라 늬엿 늬엿
동쪽으로 흘러가면
오십천 강 모천 떠나는
연어 떼들의 지느러미 치는 소리 들리는
동해 접한 강어귀

훗날 만삭의 몸 뉘일
오십 여울 은하의 강에 향수를 품고
먼 대양으로 떠나는 연어들 장도의 합창은
그리움의 전설에 흐르는 미리내에 남아
오십천에 잠들고……

푸른 오십천 강 물길 따라
굽이치는 절벽 거슬러오면
거친 대양의 외로움도 안겨드는 모태의 강

오십 여울 반짝이는 은하를 따라
푸른 절벽에 이르면
삶의 쓸쓸함에 부서진 서정도
그리움으로 되살아나고
슬픔도 없는 아늑한 바람만이
배회하는 적벽 위에
유월 나무그늘 사이로 숨듯이 서 있는
연인의 집 같은 푸른 죽서루.

제 3부

나무그늘 아래에서

마음속에
지워지지 않는
그리움으로 앉아 있다가

나무 그늘
녹빛 공간에서
유영하듯
흐르는 잠자리 떼 꽁지에

다시
닿지 못할 마음을
매달아
날려 보내봅니다

하나
둘
사라져 가는 잠자리 떼

녹빛 공간

그리고
어둠.

눈 오는 날에는

눈 오는 날에는
우리
걸어보자
눈 쌓인 억새 가득한 들판이 아니어도 좋다
나무에 눈꽃 핀 숲으로 흐르는 길이 아니라도
좋다
그저
시궁창 물이 세파에 찌들어
땟국 줄줄 묻어나는
검은 도시의 외진 길이라도
우리
눈 오는 날에는 걸어보자

눈 오는 날에는
우리
걸어보자
머—언

그리움의 별을

가슴에 묻고

잊지 못하는 이유는 외면한 채

우리

그리워하며

그리워하며 걸어보자

우리

눈 오는 날에는

걸어보자

먼 곳

아르노강 베키오 다리[1]를 지나

루체른[2] 맑은 호수에 비친 달빛을 품고

여기까지 달려 온

그리움의 바람을 가슴으로 받으며

한 조각은 접어

가슴의 가장 따뜻한 곳에 품고

우리

말없이

그리워하며

그리워하며 걸어보자.

1) 베케오 다리 : 이태리 피렌체를 가로질러 흐르는 아르노강에 있는다리.
2) 루체른 : 스위스의 도시명 (루체른에는 비어발드슈태테라는 호수가 있
 으며, 베토벤의 월광 소나타 배경이기도 함.)

바다, 겨울비, 그리고 당신 생각

비가 내립니다
한 겨울인데 봄처럼
바다에 비가 내립니다
떨어지는 빗방울이 어둠에 고여
바다로 흘러 듭니다

당신의 목소리가
내 온몸을 감싼 오후
푸른 바다가 내게 와
당신의 언어로 속삭입니다

피어나는 잎새같이
파아란 마음이라던 당신 말씀이
바다를 더욱 푸르게 물들여
쏴아 – 쏴아 –
바다는 당신의 언어로
또 속삭입니다

어둠이 오고 비가 내립니다
바다에 내리는 비가
가슴에 당신 생각을
차곡차곡 쌓으며
내 온몸에 젖어 듭니다.

그리움

바다가
썰물 되어 밀려가면
난
드러난 바다의 갯바닥에서
그대를 향한 그리움을
찾습니다

아 !
날이 가길 기다립니다
드러난 갯바닥이
밀물을 기다리듯이⋯⋯

씨앗

내 몸 속에
어리고 작은 씨앗 하나
어디선가 날아와
내 몸 깊은 곳에 자리잡고

그저 작은 씨앗이려니
내 몸의 어느 한 귀퉁이에
자리잡은들 무엇이 대수로울까

그랬던 씨앗은
내 몸의 따스함으로
두꺼운 각질을 벗어 던지고
천천히 운명의 시간 속으로
줄기를 뻗기 시작하였지

작은 씨앗이었던 그대는
내 혈관 속까지 자라와

정열로 불사르고
내 가슴속까지 자라와
때론 그리움의 아픔으로 서성이게 했지

더는
내 마음속에까지 자라와
더 이상 헤어나지 못하게 하는
그대는
예전엔 아주 작은 하나의 씨앗

세월의 통로를 지나오면서
이젠 주체할 수 없을 만큼 커져버려
내 오관과
내 모세혈관까지
다 점령해버린 그대는
예전엔 아주 작았던 하나의 씨앗

내 몸의 전부를
다 점령해버린다 해도
그것이 그리움이라면
무엇이 그리 대수로울까.

아침의 잔상

맑은 아침햇살이
그리움으로 하얗게 물든
내 얼굴을 쓰다듬고 있었다

아직도
내 잠 속의 별은
다가와 머물러
여린 햇살 끝자락을
움켜쥐고 있었다

더는 갈 수 없는 시간의 벽을
별은 알고 있었다

비애 어린 미소로 뿌린
별의 향기가
내 잠자리에
별똥처럼 스며 있었다.

그 바닷가에 서면

그 날도 바람은 불었지
내가 띄워 보낸
그리움의 종이배는
바닷가 저 편
모래 섬 기슭에서 맴돌고 있고

그대의 숨결 같은
파도의 포말이 스러질 때면
아무 말 없이
눈시울 붉어진 응시로
마주 서 있던
그대의 모습이
쓸쓸하게 내게 다가온다

저물어
어둠이
바다의 소리마저 삼켜버린

그 바닷가에 서면
그리움의 슬픔은
별이 되어
내 가슴속에서
파도처럼 출렁인다.

가을바닷가로 간 여름

코끝엔
가을의 냄새가
조수에 밀려 파랗게 다가온다

나의 살갗에도
고즈넉한 바닷바람은
파도를 따라오고

포말을 뒤집어 쓴
괭이 갈매기 한 마리

붉은 등대 빛 저녁하늘가에
별은 멀어지고
멀어져
하늘 향해
그리움을 손짓한다

아직도

축축한 장마의 끝자락을 움켜진

우울한 구름이

나를 덮어 누르는데

마음은

그 때

그 가을바닷가 기슭을

홀로 걷고있다.

봄 1

봄이
밤새 걸어서 왔다
질퍽한 거리를 가로질러서
밤새 걸어 왔다

그제는
빛 바랜 흰눈을 데리고
들판을 지나서 오더니
어젯밤엔
산뜻한 비옷을 입고
내 집 앞 창문을 두드리고
서 있었다

처마 밑이 좋은지
밤새 거기서
도라도란 얘기를 하며
아침을 맞고 있었다.

봄 2

봄바람이
꿈같은 빛깔을 가지고
너의 발 밑을 쓰다듬는다

겨울의 잔설을 스러버리고
그 위에
너의 맘 같은
너의 생각 같은 눈물을
질펀하게 흘려
그리운 봄으로 흘러간다

절망 같은 겨울의 혹독함도
너를 그리워하는 마음으로
고개를 숙인 채
걸어서
걸어서
지금 여기까지 왔다

스치고 지나온 시간만큼이나

내 몸엔

그리움으로 물든

너의 모습이

너의 마음이

너의 목소리가

봄으로 피어나고 있다.

항구의 겨울 꽃
-군산 감뚝의 꽃밭에서-

그 항구엔
겨울 꽃이
만발하게 피어있었다

오만한 등에들만이 득실거리는
그 항구에
아름답게 피어있는
겨울향기 머금은 꽃들이
긴 유리창 밖으로
이미 싸늘해져 버린
태양의 얼굴 따라 흔들리고 있었다

슬퍼서 고개 들지 못하는
목이 가녀린 겨울 꽃들
가여운 겨울 꽃들

이제 너희는

그리워 할 그리움의 별도 없고
한 몸둥아리
사랑도 모르는 등에들에게
내던져버려
더욱 추운
항구의 겨울 꽃들

꽃잎은 아직도 아름다운데
갸날퍼 보이는 그 꽃대궁에
얼음이 얼었구나

너희는 시간을 잃어버리고
너희는 사랑을 잃어버리고
따스한 봄날을 피해
추운 겨울에 피었구나.

겨울 바다

겨울 바다에 비가 내리고 –

비에 젖은 바다는
어제 온 나그네의 실연을 기억하고
파도는 가벼운 몸짓으로
바닷가로 걸어나온다

그 강렬한 그리움의 몸짓
눈 부릅뜨고 흰 니를 드러내던 모습은
어디 갔을까
그리움에 지쳐
저 심연의 바다 속으로
돌아간 걸까

아무도 없는
이 겨울 바다
비에 젖어 기다림에 물든 겨울 바다

썰물 같은 그리움에

깊이 젖어 갈수록

나도 바다가 되어 간다 .

산벚꽃이 피는 날에는

아침 산책길에 본 산벚꽃의 만개
쉬는 시간마다 산벚꽃 그늘에 서 봅니다
며칠후면 떨어질 것을 염려하며……

아이들을 가르치다가
창문으로 고갤 돌리면
바람 따라 온 꽃향기가
코끝에서 맴돌다가
조는 아이의 꿈속으로 자맥질하고는
이내 바람 따라 가버리고……

아름다움의 유한함이
산벚꽃 잎새를 연분홍으로 물들여놓고
봄볕에 자라난 아이들의 웃음소리를
꽃 그늘 속으로 모아 품어내는 향기
그 향기 따라 산벚꽃 그늘에
자주 서 보는 하루

산그늘 깊어져
꽃잎에 어둠이 깃들 때까지
아이들의 웃음 핀 꽃향기가
어둠에 잠길 때까지
산벚꽃 그늘에 서 있었습니다
며칠후면 떨질 것을 염려하면서……

봄맞이

매화 향기 가득한 봄은
남쪽
섬진강에서 밤 새워 오리니
그대여
우리도 가슴에 텃밭을 만들어
봄 맞을 준비를 하자

아직 봄이 오기엔 서러운
새벽 차가운 바람이
그대와 나의 어깨 위에 서성일지라도
그대여
우리 가슴에 텃밭을 만들어
봄이 오도록 하자

살다가 서러움에 지칠 때가 있어도
살다가 삶의 가는 길이
마음에 상처를 낼지라도

그대여

우리 가슴에 텃밭을 만들어

매화 향기 가득한

봄이 오게 하자

마른 가슴에 푸른 강줄기 내어

우리 가슴에도 섬진강 따라 봄이 오게 하자.

유월

내려앉을 듯한
속이 꽉 찬
짙은 회색 빛 구름사이로
비가 내려
비가 내린다

이미 푸른 언어 속에 파묻힌
들녘엔 청년의 맥박이
툭 불거진
동맥 속에서 꿈틀거린다

산골짜기마다
맑은 이마를 가진 처녀들이
빗물에 발을 씻으며
소근 소근
푸른 호흡으로 얘기하고 있는

거칠 것 없는 유월이여
피다가 시들어져 버린
저 들녘
저 계곡의 이름 없는
야생 꽃 주검위로
번져라
번져라
청년의 붉은 맥박처럼
처녀들의 신비스런 순결처럼.

제 4부

그대와 함께 쓴 시

몇 밤을 흘러가도 산그늘 같은
당신의 사랑 빛에 머물지 말라시던
그대의 말씀

모태의 강으로 회귀하는
사랑에 지쳐
권태의 피로를 잉태한 연어처럼
고단함으로 돌아오지 말라는
그대의 말씀으로

느린 강물의 흐름에
몸을 맡기고 흘러 꿈꾸듯 뒤척이는
내 사랑의 날개 짓

강어귀 모래톱에 잔물로 헤적이며
강이 끝나는 두려움에
그냥 두 눈을 감고

그대 사랑 별리의 아픔인줄 알았습니다

거슬러 갈 수 없는 흐름으로
도도한 강물이 끝나는 곳에
침범할 수 없는 바다가 시작되고
만남도 헤어짐도 없는 큰바다가
부드러운 가슴을 열고
고단한 내 강물을 안으십니다
오오, 나의 바다여!
내 몸에 그대의 물결 싣고서
깊은 그대 평화로운 품에 잠기고픈
나의 바다여.

집 1

내 영혼이,
그대를 그리워하는 영혼이
사는 집

가끔씩은
향기에 목말라
하루를 사르고
스러져 가는 태양을
슬픈 눈빛으로
길게 길게 바라다보는
한 마리 수노루처럼

아직
다 쌓이지 않은
그리움을
슬픈 별로 바라보는 집.

집 2

내 껍데기
얇은 살덩이로 지어진 집

내 영혼이
상심하고
그리움을 쌓아 놓고 있는 집

내 詩의 화두.

집 3

부엌이
온통
무질서와 혼돈 속에 있다

부엌이
온통
아픔 속에서
견딜 수 없는 그리움을
난도질하고 있다

달려나가
바람 속을 가르며
그대에게
말하고 싶다
그립다고 –

나무

오월 신록이 온 세상을 뒤덮고
나무마다 불어오는 미풍에 가지를 흔들며
푸르른 삶을 기뻐하고 있을 때
나는 새잎도 내지 못하는
생기없는 한 그루 나무였습니다

당신이 나를
사랑 담긴 당신의 가슴속에
푸른 나무로 키우기 전까진
나는 그저 볼품 없고
수액 모자란
생기없는 한 그루 나무였습니다

사랑하는 이여,
낯선 바람부는 저녁숲에서
문득 나에게 다가와
내 여윈 목덜미에

신화의 입맞춤을 할 때까진
나는 여전히 수액 모자란
생기없는 한 그루 나무였습니다

이제 당신이 부른 사랑의 이름이
따뜻한 수액으로
모자란 내 혈관에 차 오르고
힘차게 뻗어보는 물오른 가지를
바람으로 흔들며 부르는 노래
이 저녁숲에 다 퍼지도록
두고두고 부르는 당신의 노래는
어둠이 깃들어도 환한
나의 등불입니다.

그대 없는 거리에서

그대가 없는 거리에서
나
그대의 흔적을 찾아봅니다

걷다가
힐끗 뒤돌아보면
환한 웃음으로
거기에 그렇게
서 있을 것 같아
무심결에 또 다시 돌아봅니다

실망한 마음은 슬픔으로 쌓이고
거듭 쌓이는 슬픔은
그리움을 몰고 와
나와 함께
그대가 없는 거리를 걸어갑니다

그리워하면 할수록
내 사랑은 깊어져 가고
그대의 흔적을 찾아 떠난
내 발길은
그대가 없는 거리에서
서성이다가
그냥 돌아갑니다.

목련이 피면

어젠 정원의 목련이 봄볕의 따스함으로
힘겹게 봉오리를 열었습니다
향기가 은은한 목련은
고아한 자태를 가진 아름다운 당신처럼 품위가
있었습니다
그 꽃빛깔은 또 얼마나 가슴을 설레이게 하는
지……
어제는 자주 목련의 주변을 서성거리며 향기를
맡아보기도 하고
그 꽃잎의 아스라한 빛깔 속에서
당신의 음성을 듣기도 하였습니다
목련의 아름다움
짧은 목련의 생명이
그 아름다움을 더욱 돋보이게 하는 것은 아닌
지 모르겠습니다

저녁엔 비가 내리고

내리는 비에 목련의 꽃 잎새가 떨어질까

가슴을 조이던 느낌이

아침에 눈을 뜨고

목련의 싱싱한 모습을 보면서

빙그레 웃음으로 흘러 가버렸습니다

당신의 모습 같은 목련

당신의 음성 같은 꽃빛깔.

비 내리는 강가에서

잊어버릴 것을 염려하면서도
잊어버리자고
무작정 걸었습니다

잊지 못하면서도
잊어 보려고
비가 내리는 가을저녁
누구도 없는
그 강가를 걸었습니다

지나 온 세월만큼
쌓여진 그리움에
내리는 빗물이
끝내
스며들지 못할 것을 알면서도
오늘도
비 내리는 강가를

누구도 없이
길었습니다
잊어버릴 것을 염려하면서도
잊어버리자고
걸었습니다.

당신의 생각으로

당신의 생각으로
언제나 가슴 아픈 채
살아가야 합니까
돌아보면 지나온 길이
당신의 자취로 가득한데 −

언제나
내 빈집에는
당신의 언어들로 잠기어 있고
기다림으로 내려앉은 이슬이
내 발목을 적십니다

눈감으면
하얀 당신의 모습이
내 앞에 서고
눈뜨면
그 자리엔 바람만 다녀간

빈 공허가 자리를 잡습니다

돌아보면 지나온 길이
당신의 자취로 가득한데
언제까지
당신 생각으로
가슴 아픈 채 살아가야 합니까.

별, 그대는

숱한 날들이
때론 의미도 없이 지나가 버리고
가슴속엔
쉴새없이 불어닥치는
그리움의 침묵

여름밤의 별들은
왜 그렇게도
더 멀리 바라 뵈는 것일까

내 상념의 뜰에서
한 밤을 보내고
아침이면 또 그 밤을 기억하며
망각으로 져버려야 하지만
시간의 감각조차도
더듬이 잘린 달팽이처럼
그렇게 상실해 버렸는가

별, 그대는

차라리 내가 별이 되고싶다
그리하여
그대의 가슴에 내가 뜨고
온밤을 사르다가
새벽 여명에 이슬처럼
그대의 가슴속에 고요히 잠기고 싶다.

네가 그리운 바다

홀로 걸으면
물결의 부딪치는 파란 목소리

그리워 고갤 들면
발 밑으로 다가오는 바다

네가 그리워
네가 그리워
모래톱으로 걸으면
바다는 가슴으로 와
온통 출렁이며 파도 되어 흩어지고

때 지난 너의 숨결도
갈매기의 날개짓으로
여기에서
푸른 바다가 되었다.

샘물

내 가슴속엔
샘물이 하나 있습니다

그 샘물가엔
바람이 머물다 가고
구름이 와 머물다 가기도 하고
긴 세월이 깃들어
머물기도 했습니다

어린 시절
당신은 내 가슴속에 들어와
그리움으로 샘물을 파고
슬픔으로 된
표주박을 띄웠습니다

지금도
내 가슴속엔

퍼내도

퍼내도

늘 그렇게 가득

그리움이 차 오르는

그리움의 샘물이 하나 있습니다.

목련 핀 정원에서

실낱같은 목련의 향기가
나무 가지 사이를 건너와
정원을 배회하고
향기에 유혹된 미풍은
그대의 모습처럼 감미롭네

안개사이로 내리는 달빛은
목련 꽃잎에 머물러
하얀 그리움으로 빛나는데
기다림에 지친 마음은
봄으로
봄으로 스며만 드네

아, 달빛 같은 그리움이여
눈감으면
더욱 젖어드는 사무침이여

이 밤

목련 향기만큼이나

내 그리움도 그댈 향해

향기 짙겠네.

그대를 잊고 싶다

사람들 속에 파묻혀
작위적으로 떠들면서라도

그대를 잊고 싶다

내 가슴속에서
조용한 응시로 미소지으며
끊임없이 밀려오는
조수처럼
잊혀진 자리에
또 다시 다가서는 그대

그대를 잊고 싶다

잊고 싶을 만큼
못 잊을 줄 알았더라면
잊고 싶을 만큼

그리움에 치를 떨 줄 알았더라면

비가 내리는 가슴속에

그대와 함께

서있지 말아야 했었다.

비가 내리는 창가에 서서

비가 내리는 창가에 서서
그대의 슬픈 목소리를 듣습니다
그리워하는 빈 가슴의 한 모퉁이에서
빗소리에 섞인
또 하나의 슬픈 목소리가
창문에 부딪혀 떨어집니다

그립다는 생각은
무수히 떨어지는 빗줄기에서
헤아릴 수 없이 많은
빗방울 중 하나가
지금 피어있는
작은 꽃잎에 떨어져
잠시 그 향기에 젖어보고는
꽃줄기를 따라
그렇게 그렇게
흘러가는 것이라 생각되었습니다

그렇지요

그립다는 생각은

보이지 않는 먼 곳에

빗방울에 젖은 꽃잎과 같은

사람이 있다는 것이겠지요.

당신은 들녘의 바람으로

바람이 다녀갔습니다
어제도
그리고 그제도

이 언덕
저 들녘으로
바람은
당신의 숨결처럼
내 곁을 다녀갔습니다.

그리움으로 만든 집

박화배의 시

채수영(문학평론가)

Ⅰ. 시의 숲으로 가기

시를 쓰는 일은 인간의 삶을 축도하는 언어 기교라는 점에서 시인의 삶을 고백하는 변형이다. 인간에게도 개성이 있듯, 시에도 개성이 있다는 가설이 성립되는 이유가 여기에 있을 것이다. 다시 말해서 시와 인간의 관계는 등식관계라는 점에서 시인과의 유추가 성립된다. 그러나 예술은 직접적인 고백이 아니라 간접적으로 말하는— 낯설게라는 장치를 표현의 도구로 원용한다. 왜냐하면 시란 언어를 응축하는 일 때문에 산문과는 다른 길이 나타나기 때문이다. 그러나 심리적으로 인간을 분석대상으로 하면 자아와 사회와의 관계를 나타내는 절차를 갖기 마련이다. 인간의 생은 자기와 대상과의 관계를 설정하는 일에 반응으로 삶의 요소를 구성하게 된다. 누구도 홀로 혹은 단독으로 존재할 수 없고 대사회와의 관계를 어떻게

설정하면서 반응하는가에 따라 생의 형태는 다르게 나타난다. 이런 심리적인 추적은 일정한 궤도를 갖는다. 다시 말해서 인간의 정신에는 일정한 구분이 가능 할 수 있다는 점이다.

융은 인간의 정신구조 안에서 원형을 찾았다. 정신의 세 가지 구성요소는 무의식적인 자아인 그림자(Shadow)와 인간의 내적 인격의 영혼(Soul)과 외적 인격인 탈(Persona)로 구분하여 자아와 사회적 상관을 결합하는 총체적인 분석을 가했다. Soul에는 몽상과 꿈의 언어 밤, 휴식, 평화, 식물, 여성적 사고, 부드러움 등을 Anima로 명명하고 반대로, 삶의 언어, 역동성, 낮, 염려 야심, 능동, 분열, 지, 등을 Animus로 구분하여 표현한다. 내부분의 시는 이 둘의 구분에 의해 시적 능력을 투사하게 된다.

박화배의 시는 아니마의 함량이 많은 것 같다. 이는 그가 살고있는 환경적인 요소가 정신의 지배소로 작용하고 있다는 가설을 내세울 수 있을 것이다. 역동성이고 투쟁적이고 낮의 문화인 도시와는 다른 전원—충청북도 영동의 추풍령에서 삶의 근거를 갖고 있음을 대입할 때, 그의 작품을 통해 일차적인 가설을 증명해야 할 것 같다.

산골 따라 흐르는 물소리에 젖어
봄은 흘러 오는데
산사로 가는 길은
아직도 눈길

차 향기에 젖은 담소가

조촐한 산사를 지나

고요 속에 잠기고

바람길 따라

가끔씩 흔들리는 풍경소리에

봉창 너머로 귀 기울이니

그래도 봄이 오는 소리

눈 녹는 소리.

〈산사 춘설〉

　고요하다. 그리고 그 고요 속에는 소리가 들린다. 태초의
음향이 눈을 뚫고 나오는 소리에서 허적(虛寂)을 감싸는 산사
의 풍경소리나 정적(靜寂)을 휘감는 소리로 초봄의 문을 두드
린다. 이는 마음을 통해 들리는 소리—심안(心眼)을 열었을
때라야 들리는 경지의 이름이다. 이런 시적인 풍경은 곧 시인
자신의 모습을 투영하는 풍경화라는 점에서 자화상을 대면하
는 일이다. 고요, 정적(靜的), 봄, 산사의 고즈넉함, 미지를 향
하는 그리움 등의 정서는 시인의 여린 심성을 말하는 시적인
표정이다. 이런 정서를 통괄하는 메신저의 역할이 있다.

II.정신의 숲 소요

1. 시의 메신저역할

시는 정신의 구조를 나타내는 변용의 예술이다. 시인의 시적 의도를 달성하기 위해서는 언어 조합의 일정한 규칙성을 갖기 마련이다. 다시 말해서 목표점에 도달하기 위해서는 道程에 따른 과정이 있기 마련이다. 박화배의 시에서는 뚜렷한 메신저의 역할이 '바람과' '물' 이라는 이미지를 통해 별에 이르기도 하고 물과 동화되는 장치를 마련하고 있다. 이런 장치는 비교적 뚜렷한 인상을 남기는 언어장치라면 시의 성공과 연계된다. 물의 경우에는 단순한 물이라는 시어와 바다라는 두 개의 이미지가 실제로는 시인의 의식과 결합하는 데는 구분의 명료성이 없다. 물은 생명의 암시와 길을 떠나는 의미를 갖고 여정을 재촉하는 혹은 동화되는 기능을 수행한다. 이런 상징은 주로 비유의 두께를 형성하면서 피와 같은 의미도 공유한다. 아울러 물이 증발하여 하늘의 구름이 되고 다시 땅으로 내려오면 순환의 인연을 형성하는 이미지에 소속될 때, 질량불변의 물리학을 제공하게 된다. 시는 언제나 시인으로 돌아오는 길을 만들기 위해 가면을 쓰는 일에 몰두한다. 시 쓰기에도 자기합리와 변명의 통로를 마련하는 것은 당연한 일이다. 다만 감추고 우회하는 수법이 언어로 이루어진다는 사실이다. 이를 확인하는 방법을 위해 일정한 통로가 있다. 바람과 물— 이는 시가 갖는 특유의 속성을 연결하는 메신저의

기능을 한다.

1) 바람

시인의 의식을 연결해주는 바람의 이미지는 항상 바쁘거나 어딘가 목적지를 향하는 움직임을 나타내게 된다.〈등대 속에 별〉이나 〈당신은 들녘의 바람으로〉,〈샘물〉,〈나무〉,〈바다는 그리움〉,〈이제 그대 이름을 부를 수 있는 것은〉,〈내게 당신은〉 등의 시엔 바람이 일정한 대상과 연결 혹은 의미를 확장하는 구실을 한다. 징검다리 혹은 연결고리로서의 기능이 보이지 않는 바람의 손을 통해 시인의 의식을 연결한다.

> 바람이 다녀갔습니다
> 어제도
> 그리고 그제도
>
> 이 언덕
> 저 들녘으로
> 바람은
> 당신의 숨결처럼
> 내 곁을 다녀갔습니다.
> 〈당신은 들녘의 바람으로〉

박화배의 시에 바람은 분주하고 바쁘다는 것은 시인에게

소식을 전하기도하고 또 일정한 임무를 수행하는 역할을 부여받고 있는 ─시인의 의식을 옮기거나 그리움이나 사랑의 대상에게 소식을 전달해주는 기능을 하고 있어 항상 바쁜 몸짓이 따라다닌다. '당신'이라는 미지의 대상은 시의 의도를 집약하는 최종의 대상이지만 명확하게 드러나는 이미지가 아니라 미지로 감추어두는 대상─추상이면서 시의 행로를 이끌고 가는 의도를 뜻한다. 이런 의도에 에너지를 공급하는 것이 메신저─바람의 이름이다. 물론 바람은 볼 수 있거나 드러나는 것이 아니지만 나뭇잎에 머물면 흔들리는 것으로 실체를 감지할 수 있는 이름이다.

> 이제 당신이 부른 사람의 이름이
> 따뜻한 수액으로
> 모자란 내 혈관에 차 오르고
> 힘차게 뻗어보는 물오른 가지를
> 바람으로 흔들며 부르는 노래
> 이 저녁숲에 다 퍼지도록
> 두고두고 부르는 당신의 노래는
> 어둠이 깃들어도 환한
> 나의 등불입니다.
> 〈나무〉에서

사랑이라는 최종의 이름에 도달하는 에너지는 바람에 있

다. 즉 나무가 생기를 되찾는 것은 바람의 움직임에 의해 밝음의 이미지인 등불로 변하고 나무는 결국 생기 찬 대상으로 사랑의 암시를 나타낸다. 이런 요약은 시인이 염원하는 대상이 수액으로 혈관에 물오른 싱싱함이 되면서 진행―' 바람으로 흔들며 부르는 노래'의 '환한' 그리고 '등불'의 밝음을 맞게 된다. 이런 밝음은 곧 시인의 내면에 간직된 의식의 일단이면서 상징의 총체성으로 치환된다. 어둠에서 밝음 혹은 사랑의 환희를 대면할 수 있는 구체성은 바람이라는 메신저를 통해 이데아의 궁극에 도달하는 절차가 박시인의 바람이다.

2) 물 혹은 바다

물이 인간의 신체의 3분지 2를 차지하는 것은 생명의 근원―태내(胎內) 양수로부터 생명을 이어받는 원천이라는 점에서 원형상징의 대표주자일 것이다. 이와는 반대로 갈증이라는 말은 대상(물)을 찾아 열망을 달성하려는 염원이 된다. 물은 생명이고 생명을 연장하고 이어가는 것은 물의 본질이고 물이 갖는 근본이지만 하강의 이미지로도 변형된다. 상승의 이미지가 별이나 꽃의 이름이라면 물은 상승의 상징을 가지면서도 피 혹은 독소로 하강의 이미지― 불행을 뜻하기도 한다. 박시인의 경우는 상승의 이미지로 기쁨과 사랑의 강에 도달하려는 전달의 이미지를 스미듯 이어간다.

아무도 없는

이 겨울 바다

비에 젖어 기다림에 물든 겨울 바다

썰물 같은 그리움에

깊이 젖어 갈수록

나도 바다가 되어간다.

〈겨울 바다〉에서

비와 바다가 합하면 보이지 않는 동화(同化)의 경지로 바뀐
다. 바다와 시인의 그리움이 구분할 수 없는 일체화가 될 때, '
나도 바다가 되어 간다'의 바다와 나와의 간격이 없는 경지
는 '깊이 젖어 갈수록'이라는 심연을 방문했을 때, 새로운 변
화의 모멘트가 성립된다. 이는 스미듯 동화하는 물의 속성에
서 시인의 의식을 그리움 혹은 사랑이라는 빛의 경지로 이동
하는 메신저로서의 충실성을 파악하게 된다.

홀로 걸으면

물결의 부딪치는 파란 목소리

그리워 고갤 들면

발 밑으로 다가오는 바다

네가 그리워

네가 그리워

모래톱으로 걸으면

바다는 가슴으로 와

온통 출렁이며 파도 되어 흩어지고

때 지난 너의 숨결도

갈매기의 날개짓으로

여기에서

푸른 바다가 되었다.

〈네가 그리운 바다〉

사랑의 목적은 일체화라는 목표에 도달하여 빛의 의미에 이른다. '홀로'의 시적화자가 그리움을 대동한 공간인 바다에서 동화된다. 이는 미지의 대상에 대한 그리움을 만나기 위한 방황의 모습에서 바다의 공간이 스스로 다가와 ─'바다는 가슴으로'와 '푸른 바다가 되었다'의 대상과 주체를 구분할 수 없는 절대경을 이루게 된다. 이는 '너'와 바다가 혼합하는 이미지에서 그리움의 농도를 부각하는 우회적인 언어의 암시성으로만 보인다. 이처럼 박시인의 바다는 시인의 의식을 상승의 공간으로 옮겨주는 메신저의 기능을 수행하면서 시인의 중심의식인 그리움 혹은 사랑을 확장하는 상승의 임무를 다하고 있다.

3) 별

하늘의 별은 고귀함과 찬란한 빛으로 인간의 가슴을 설레

이게 붙잡는다. 그러나 창공의 별은 고독한 이름의 의미도 공유할 때, 천상의 이미지를 나타낸다. 하늘은 높이에서 인간의 꿈이 예정된 공간이면서 시에서는 항상 빛과 사랑의 이중성을 내포한다. 아울러 시인의 정신깊이를 암시하는 문이 열리는 곳이다.

바람에 쓸려 온 파도 끝에 머물 듯
그대의 그 향내나는 숨결은
아직도
내 입가에 서성이는데
그대는 별이 되어
밤마다
내 가슴속에서
하나
둘
살아납니다

그리고
그리움이
그 위를 덮습니다
끝간데 없을 그리움이
끝간데 없을 그리움이 말입니다.
〈등대 속의 별〉에서

박화배의 별은 그리움과 동등의 가치를 갖고―개인적인 상징― 가슴에 저장된 공간에서부터 길떠나는 여행이 시발된다. 그러나 바람의 힘에 이끌려 '그대'의 구체적인 이미지는 점차 커져오는 이름이 되면서 가슴속에서 살아나는 이름으로 고착되기를 열망한다. 이는 사랑이라는 암시에 이르기 위한 별―높이에서 모두에게 빛으로 다가가는 그리움의 표상이 등대의 불빛 그리고 별이라는 높이의 고귀한 상징으로 나타난다.

어느 하늘 한 쪽에 떠 있다가
여명의 빛에 사그라든다 해도
너는 나에게 있어서 별이다
……약……
매일같이 가슴속에서
그리움으로 피어나
어두운 심연의 숲 속 그 너머에서
머무는 별은
아무 표정 없이 그렇게 서 있기만 해도
내가 살아야 하는 의미를
찬란한 푸르름으로 키워
무성한 인생의 나무로 서 있게 했다

가슴이 시려온다
그리움의 껍질을 깨고

또 하나의 별이

오늘밤 하늘 어느 한 쪽에 피어나려나 보다.

〈별〉에서

별은 기다림의 공간에서 고귀한 빛을 기대하는 심리적인 간격이 매우 넓게 작용하기 때문에 그리움이라는 말에 정감이 묻어난다. 물론 '또 하나의 별' 때문에 가슴이 '시려' 오는 아픔을 감추려 한다. 박화배의 정서는 드러나는 것보다는 안으로 감추는 속성을 갖고있기 때문에 안으로 목표를 다지는 긴 시간의 기다림이 필요하다. 그러나 '너'는 나에게 '별'의 의미를 강조할 때, 살아야 하는 의미의 모두가 되고 인생을 지탱하는 무성한 나무의 비유를 갖게 된다.

4) 꽃

박화배의 시는 화려한 이미지를 장식으로 사용한다. 별이 천상으로의 이미지이면서 고귀함을 장식하는 시어라면 꽃은 지상의 아름다움을 표상하고 향기로 상승의 길을 내는 의미가 부여된다. 꽃은 인간에게 행복을 줄뿐만 아니라 삶의 활력을 주는 대상이라면 박시인의 시에서는 사랑의 대상을 지칭하는 비유로 나타난다. 이 같은 예는 〈이제, 그대 이름을 부를 수 있는 것은〉에서는 단계적으로 '그대'의 형태를 추리할 수 있는 과정을 보여준다. '그러나/이 저녁/그대 창가에 머무는 바람처럼/내가 살아갈 수 있는 것은/가슴속에서 키워 온/내

작은 씨앗이/아름다운 한 송이 꽃을 피웠기 때문이오/내 가슴 속에/가득 향기를/퍼지게 하기 때문이오/내가/ 그 향기에 취해/그대 이름을/부를 수 있기 때문입니다' 처럼 박시인이 그 대를 찾고 그리워하고 또 사랑이라는 시어를 표백하는 이유가 나타난다. 바람이라는 메신저에 의해 시인의 마음속에 '씨앗'이 저장될 때 그리움이라는 요건은 더욱 기승을 높이는 안타까움이 된다. 씨앗은 기다림이라는 시간을 먹어야 한다. 종자가 발아(發芽)하기 위해 기다림의 시간은 절대적인 요건이 되면서 '꽃'(그대)은 환상적인 행복을 줄뿐만 아니라 꽃의 향기는 취함을 전달하게 된다. 이런 절차를 거치면서 '그리움'은 '나무'이거나 '꽃'으로 변용의 미감(美感)을 생산한다.

당신의 눈빛으로
내 가슴속에 자라는 나무는
푸르름이 가득
그 빛으로 온 마음을 덮어버리고
가지에 깃 든 어린 새들조차
당신의 눈빛에 평화롭습니다

〈내게 당신은〉에서

'당신'의 존재가 있기 때문에 내 가슴에서는 '나무'가 자라는 조건이 만들어진다. 더구나 푸른 색채의 안도감을 주면서 삶의 활력 혹은 싱싱한 에너지를 보급받을 수 있는 절대의 이

유는 당신이라는 존재로부터 시발된다. 이런 현상은 나무에 깃드는 새와 동등한 당신의 '있음'에서 생의 이유가 명확해 진다. 이런 현상은 나만의 사고가 아닌 더불어 함께하려는 의 식 때문에 대상과 가까워지려는 그리움의 발동은 시작된다. 이때 비유의 가장 고급한 경지가 별과 꽃이 된다. 그 꽃은 '당 신'이라는 이름으로 좁아진다. 그리고 초점이 명확해지면서 꽃이 소리로 변형한다.

> 신록이
> 꽃보다 아름답다는 것을
> 당신이
> 내게 오신 날
> 알았습니다
> 그러나
> 당신의 목소리를 듣는 순간
> 신록보다 더 아름다운 꽃이
> 내 가슴에
> 피었습니다.
> 〈당신의 목소리〉

시는 의식이나 대상을 변용하는 데서 창조라는 말이 어울 린다. 다시 말해서 이질적인 이미지가 결합하여 또 다른 아름 다움을 이룰 때, 변용의 결과는 감동을 잉태할 수 있게 된다.

'당신'의 아름다움은 외형적인 의미가 아니라 내면의 깊이를 방문하고 얻은 결과로 보인다. 이런 아름다움은 꽃 이외의 어떤 비유도 적절성을 갖지 못할 만큼 향기로 상승한다. '신록보다 더 아름다운' 당신을 만나는 황홀함이 '내 가슴에 피었습니다'의 절정을 맞는 것은 결국 행복을 얻었다는 환희의 노래가 된다. 박화배의 의식은 내면으로 꽃을 키우면서 그 꽃의 개화 혹은 향기를 발산하는 기다림의 긴 시간을 경과하는 공간을 만들면서 시간의 환희를 불러들이는 기법을 구사하고있기 때문에 기다림조차 기대치를 높이는 효과를 극대화한다.

5) 나무

의식의 중심을 나무로 세우면 굳고 단단한 신념의 의지를 세운다. 나무는 홀로 서있어야 하고 이런 상태를 유지하기 위해서는 햇살과 비를 기다리는 보살핌을 갖추었을 때, 소기의 목표—꽃이거나 열매를 맺을 수 있는 나무의 특징을 갖게 된다. 그러나 동적이기보다는 소극적이고 정적인 나무의 이미지는 시혜(施惠)적인 면—그늘과 열매와 인간에 소용이 되는 재질을 나누어줌으로써 나무의 역할은 받는 것만이 아닌 '주는' 역할을 수행한다.

　　　이제 당신이 부른 사랑의 이류이

　　　따뜻한 수액으로

　　　모자란 내 혈관에 차 오르고

힘차게 뻗어보는 물오른 가지를
바람으로 흔들며 부르는 노래
이 저녁숲에 다 퍼지도록
두고두고 부르는 당신의 노래는
어둠이 깃들어도 환한
나의 등불입니다.
〈나무〉에서

　나무가 신념과 의지만을 암시한다면 삭막하다. 그러나 푸른 녹음과 꽃과 열매는 나무에서 느끼는 인간의 지고한 행복이기에 시인의 뇌리엔 아름다움을 연상하는 중심 소재로 다가온다. '사랑'의 궁극에 이르기 위해 나무의 수액은 사랑의 에너지를 충족하는 역할, 그리고 흔들리는 바람의 노래가 사랑하는 당신의 노래로 들려오고, 환한 등불로 불을 켜는 나무의 이미지는 결국 생동감과 지순(至純)함 그리고 낭만적인 연상미를 자극하는 안온한 풍경을 연출한다. 박시인의 시가 정적(靜的)인 이유는 주로 이미지의 선택인 꽃이나 나무 등의 정적인 대상을 선택하는 심리적인 현상과 시의 나이브함에 증거가 꽃과 나무일 것이다.

내 가슴속에 키우는
푸른 나무 하나

그리워서

더욱

푸른

아름다운 나무 하나.

〈연인〉

 그리움을 먹고 자라는 나무의 시다. 30자로 된 짧은 소품에서 그리움과 나무가 '내 가슴 속에 키우는'의 소임을 무리없이 달성하고 있다. 물론 그 메시지는 그리움의 대상이 시의 이면에 숨어있기 때문에 파스텔톤의 은근미를 자극하는 기교가 돋보인다. 어떻든 나무는 그대라는 대상을 더욱 미화하는 중심의 역할을 감당하는 중심소재로 시인의 의식을 나타낸다. 〈나무 그늘 아래서〉 마음 속에 /지워지지 않는/그리움으로 앉아 있다가//나무 그늘/녹빛 공간에서/유영하듯/흐르는 잠자리 떼 꽁지에//다시/닿지 못할 마음을/매달아/날려 보내봅니다' 처럼 나무그늘아래 충전된 그리움을 미지의 대상에게 날려보내는 행동─다소 소극적인 이유는 '보내 봅니다'의 '잠자리 떼 꽁지에' 의탁하는 태도는 적극적인 행동이 유예된 현상─시인의 심성이 내성적이고 소극적인 느낌을 시에 투영하고 있다.

III. 시의 집을 나오면서

　박화배의 시는 설정된 대상을 찾아가기 위해 피흘리는 전사의 태도가 아니라 바라보고 손짓하는 안타까움의 정서를 시로 환치하는 의식으로 시의 창작에 임한다. 이런 태도의 일차성은 '그리움'으로 용해되고 그리움의 내면엔 사랑의 순수가 포함된다. 이런 시적 기교는 안온한 정서 혹은 따스함을 자아내는 이미지의 종착점이 꽃과 향기 그리고 나무로 형태화 된다. 물론 이를 달성하기 위한 정신 에너지에 도달하는 방법은 바람이나 물의 이미지에 의해 시인의 의도를 달성하고 그 결과는 정적(靜的)인 감수성으로 시화(詩化)된다.

　서정시는 외적 사건 보다는 체험의 요소 곧 내적 경험의 순간적인 통일성에 의존하는 특성을 감안하면 박화배의 시는 사랑이나 그리움을 달성하기 위해 안으로 다지는 형태 혹은 기다림의 길을 내면서 끊임없이 소망의 노래를 부르는 감성의 시인이다. 노드럽 프라이의 분류에 의하면 봄의 시인 즉 로맨스의 시인이다.

사랑한다는 것은

초판 1쇄 2003년 8월 10일 / 발행일 2003년 8월 20일 / **지은이** 박화배 / **펴낸이** 김태범 / **펴낸곳 새미** / **등록일** 1994. 3. 10 제17-271호 / **편집** 이인순 · 정은경 · 조현자 · 박애경 / **마케팅** 정찬용 · 황태완 · 한창남 · 김덕일 · 염경민 / **총무** 박아름 · 김은영 · 황충기 / **인쇄** 박유복 · 안준철 · 조재식 · 최미란 / **인터넷** 정구형 · 박주화 · 강지혜 · 김경미 / **물류** 정근용 · 최춘배

주소 서울시 강동구 암사동 462-1 준재빌딩 4층
Tel : 442-4623~4, Fax : 442-4625
www.kookhak.co.kr E-mail : kookhak@orgio.net
ISBN 89-5628-073-8 03600 기 격 6,000원